庆祝西泠印社建社 95 周年

西泠印社首届

国际书法篆刻

大展图录

主办：西泠印社

联合协办：日本篆刻家协会

国际书法艺术联合韩国本部

韩国篆刻学会

新加坡啸涛篆刻书画会

澳门颐园书画会

## 西泠印社首届国际篆刻书法大展
## 评审委员会

主任委员：刘　江

副主任委员：朱关田　韩天衡

评委（以姓氏笔划为序）：丁茂鲁　小林斗庵　王北岳　刘　江　朱关田

吕国璋　权昌伦　余　正　杨鲁安　陈建坡　陈振濂

林　近　茅大雄　金鉴才　金鹰显　祝遂之　高式熊

黄镇中　韩天衡　梅舒适　蒋北耿　童衍方　赖瑞龙

熊伯齐

评审筹备组组长　　黄镇中

# 前 言

## 西泠印社副社长　刘江

西泠印社自1904年创立以来，在首任社长吴昌硕先生的倡导下，在叶舟、丁仁、吴隐、王褆等创始人的共同努力下，筹集资金，置产造房，募集同志，共兴印社，并确立了"保存金石，研究印学"为印社宗旨。建社九十五年来，三换朝代，五易其长。然印社的同志，老去新来，精诚团结，以弘扬民族文化、振兴民族精神为己任。致使印社精神、事业，历挫而兴，蒸蒸日上。

为了弘扬"研究印学"之精神，加强篆刻书法艺术之实践，繁荣创作，扶植新人，促进海内外艺术交流的目的。值此庆祝西泠印社建社九十五周年之际，特举办《西泠印社首届国际书法篆刻作品大展》。

自今年二月以来，先后在有关专业报刊刊登大展征稿启事，或通过各地社员传播征稿消息，不久，即陆续收到全国各地与海外来稿，至五月三十日截稿时间为止，共收到国内二十九省、市、自治区以及台湾和香港特别行政区参征作者近二千人，其中书法作品1600余件，篆刻作品近800幅；海外（含日本、韩国、美国、马来西亚、新加坡、法国、瑞士等）作者292人，其中书法作品92件，篆刻作品791幅。此次参赛的作品，大多数水平较高，其中有不少是当地著名的书法家和篆刻家，有的还是大学教授、副教授或学者。有的国家（如日本、韩国、新加坡）或国内的某些印学团体，对作品还事先组织过筛选，这都为作品的质量提供了保证。

由西泠印社海内外理事和社员中著名的书法篆刻家组成的评委会，于六月底在杭州对参展作品进行了初评和复评，前后工作了五天。在评选之前，对评选标准操作方式等进行了规范，取得共识，其入选的标准：

1. 入选作品艺术质量为第一（不受流派、地域等影响）；

2. 有严重错别字，取消入选资格；

3. 对书法、篆刻的作品同时都入选的作者，只取其一。

具体操作程序与方法

初评：由在杭州五位社员组成初评委，根据上述标准进行初评。

复评：海外作品直接参加复评，参展作品较多的国家和地区，由该国或该地区的评委（或小组），根据标准条件，先提出初步意见，再进入复评。

复评后的作品，由评委会委员分别统一组织投票，最后统计票数，获票最多的500件为入展作品，其次500件为入选作品。再从入展的500件中按比例各评出书法、篆刻的西泠印社奖、优秀奖、入展的获奖作品。

此次评选过程中、评委会全体委员都本着公平、公正、公开的原则，如遇到作品中错别字等特殊情况，都由数名评委共同商议，若有争议的问题则由评委共同讨论决定其取舍。虽然全体评委和参加服务的全体工作人员，都本着积极认真负责的精神，日以继夜，但差错和不足之处在所难免，有待总结提高。对于此次大展，得到海内外广大的篆刻家、书法家以及书法篆刻工作者、爱好者的积极响应参与；得到印社的大力支持，精心组织。西泠印社大展办公室以及全体评委表示由衷的感谢对于获奖与入展、入选的作者表示祝贺，对于因限于名额而未能入展入选的作者，祝愿今后继续努力，获得成功。

为了弘扬人类优秀的传统文化艺术，望此次参与的作者和同仁，与我们一道共同努力，让篆刻书法艺术之花，开遍五洲四海，美化社会，净化人生。

一九九八年桂花初放时节于杭州

## 西泠印社首届国际书法篆刻书法大展
## 国内篆刻作品入选人员名单

### 浙江 29 人

朱光复　袁建初　白　波　胡志行　陈德洪　邹海云　李寿灿
黄江龙　徐乐山　张泽华　莫恩来　徐舒松　陈继民　胡　俊
崔水大　林朝恩　祝　嘉　陈振荣　楼胜鲜　王卫民　邵小平
周勇强　黄建安　叶林孟　黄岳洲　施向东　宋荣方　施亚旦
陈乃斌

### 上海 10 人

施伟国　陈志坚　汤乃星　程建强　张震激　王次恩　张云云
余慰祖　孙沛晶　孙佩荣

### 江苏 25 人

周梦嘉　马家傕　吴自标　李夏荣　贺　慰　翁达十　陆星华
石立君　高智海　张厚全　赵彦博　宋　咏　陈爱民　李茂松
潘黎清　祝培良　王祖良　周克坚　桑宝安　鹿守璋　孙建明
戴家毅　胡桂才　邓石冶　曹泽民

### 山东 13 人

李兰云　鲁大东　刘　峥　翁　菲　张　戈　宋晓云　谢　康
徐　林　王京琦　孙建明　张文昌　张建智　孙胜利

### 山西 3 人

刘　刚　安开年　王志刚

### 湖北 8 人

吕声雅　胡家才　方　英　陈龙海　叶青峰　桂建民　刘光辉
戴诗春

### 湖南 2 人

古　石　黄德民

### 河北 10 人

兰惠泉　郑一聪　袁　惠　谢　军　杜圣君　米　金　蔡云林

田树平　崔玉平　张明君

### 河南 7 人

孟钦峰　郭海福　宋锦河　谢栋华　黄　镛　周　斌　程秋明

### 北京 3 人

赵诩　赵永和　刘广迎

### 辽宁 8 人

张久勇　路　彬　侯连华　王成敏　孙维林　杨永明　刘　鹏
赵中达

### 天津 1 人

赵　飙

### 广西 1 人

蒙汉良

### 重庆 4 人

廖艺　李健　张庆泉　龙能明

### 甘肃 1 人

谢国强

### 黑龙江 11 人

孟　飞　王　琴　葛冰华　姚瑞江　李雪梅　王　啸　魏进春
宗文波　孙　毅　姚立艳　李晓春

### 江西 2 人

王建冬　胡润芝

### 云南 1 人

朱　江

### 陕西 3 人

王石平　张　渭　郑朝阳

### 福建 3 人

林李阳　傅宏志　严逸芳

### 安徽 2 人

戴静波　戴　武

### 广东 9 人

廖炳训　笠　舟　伍嘉陵　林东升　陈　恒　李俊华　陈政渊
廖晓鹏　朱良齐

## 西泠印社首届国际书法篆刻大展
## 国内书法作品入选人员名单

### 浙江 73 人

金　平　王瑟瑜　鲍澄文　吴广伟　计文渊　郑　程　徐　蔚
钱剑力　张金铭　徐加松　何秋瑜　邱　毅　吕永辉　商力戈
徐伏琼　俞灵君　应厚丰　夏有祥　廖立生　梁文斌　陶雪华
周　全　陈　进　周洪生　吕正东　郭　瑾　陈谷时　陈昭琴
陈　纬　陈　经　贾　旧　余巨力　曹国庆　何常曦　许　枚
汤　舒　项　琛　郑灵跃　陈书敏　洪丽亚　吕祝仙　刘　兵
钟　声　钟剑宝　余增根　李肃人　芮仲益　唐礼萍　金双林
华海镜　卢双波　朱艳红　洪　英　王培槐　王咏平　朱建华
楼旭光　何国门　王建敏　牟维闽　王友贵　张卫清　丁寿石
王明康　吴　舫　许德华　朱海松　赵建祥　郑永文　陈伟国
李　明　朱德钧　胡彦文　胡志行

### 上海 3 人

杨永久　金小萍　林　墨

### 江苏 15 人

许建铭　孙立志　李伟刚　李守银　王兴汇　魏彦秦　顾　工
徐剑新　彭建勋　黄立凡　伏恺君　戴　勇　顾　文　葛献南
林再成

### 山东 10 人

张秀岭　侯玉麟　瞿卫民　刘照剑　于剑波　纪　君　高钦堂
高　岩　马先龙　陈士琳

山西 1人　　湖北 1人　　湖南 3人
王永伟　　　虞犁新　　　仇小稻　李洁文　刘东来

河北 1人　　河南 5人
封俊虎　　　陈逸墨　牛家湘　孙林　郭菲达　陈濂泫

北京　2人
吕书庆　陈东华

辽宁 6人
刘继银　朱成国　王渺　王健　孙学辉　董修善

吉林 3人　　　　　　　贵州 1人
盛国兴　张霁　徐靖宇　　赵新

广西 2人
马岱宗　秦裔工

四川 5人
郭彦飞　唐文栋　吕清平　刘家新　赵新亚

重庆 1人　　甘肃 3人
吴茂礼　　　安继越　崔建礼　史彦明

黑龙江 7人
宗绪昇　刘小聃　范宝峰　孙宝山　典庆伟　张大庸　张建国

内蒙古 2人　　　新疆 1人　　云南 1人
李贺年　白光　　朱林　　　谢国铭

江西 5人
汪继南　张华武　李卫华　黄板青　曹院生

陕西 4人
张鹰　童辉　宋江安　徐峰

福建 12人
彭良琪　林培养　蔡厦生　吴友之　罗建　王仙华　萧峻
郑世证　连明生　黄昭文　连长生　刘子铭

安徽 2人
张晓东　王肇基

广东 9人
张华君　陈果　王志敏　苏宗民　袁寅章　张清坚　黄国亮
李良晖　林楚昭

## 西泠印社首届国际书法篆刻大展
## 海外书法作品入选人员名单

韩国 19人
郑明荣　全洪圭　金允成　朴东圭　郑良和　權时焕　李崇浩
李東益　全正雨　郑祥玉　黄善熙　李枝恩　柳淏宣　金基旭
韩相烈　吴始泳　崔燦珠　李奉俊　金东官

香港 4人
招明　朱铭筠　陈杏屏　蔡小珠

台湾 3人
周益进　林拙　王右文

新加坡 3人
吴启年　杨慧萍　林崇兴

日本
福田紫惺　周防紫音

## 西泠印社首届国际书法篆刻大展
## 海外篆刻作品入选人员名单

日本 79人
小林仁　吉村宗和　堂毅　北村泰一　芦沢正一
王琰　马景泉　唐户基登　榎秀郎　黑田玉洲
金子玉章　黄平斋　池田泥異　早川聴芬　中村秀香
加藤正顺　橘绿風　北室南苑　古川伯亭　浅野硕堂
勝野芳園　板谷富　池上歸燕　加纳孝志　松田静風
武井岳峰　米田黄苑　山田白水　小林蘆舟　中村葉舟
佐藤能成　橘高香流　窪田逍风　伊库雅夫　川村碧仙
田善石　石川思玄　安田朴童　谷口翠石　石原玉
高桥北照　出海治　大竹斋　木村容庸　楠土翠
田蒼龍　吉江翠光　中川碧水　鸟越泰山　谷村道空
寺本翠葉　越田玲峰　名倉克彦　草田翠苑　古溝幽畦

奥田晨生　武藤白硕　堤白遊　三吉石城　田原吴山　渡部飞雲
梶田稻州　二穴碧舟　吉田开文　森博溟　野片赤山　松岡青丘
宫崎紫彩　三芳稔園　倉品豊山　前田牵牛　高塚鲁水　中村嘉山
中岛南岳　新城久雲　上原善辉　角青树　滨元赐香　宇都宫溪华

韩国 14人
慎美淑　金洋东　朴赞奕　安淙重　孙泰瑗　李宗浩　李敬鲁　李
正浩　金惠明　卢泰曾　任仁爀　金和英　崔政云　李鸿求

台湾 14人
许国阳　林媛玉　廖培雅　李应昌　陈约　林永发　苏俊维　周
鑫保　黄国太　吴明宪　洪曜南　李神泉　李甘池　许瑞龙

增进社会福祉
实现人生价值

# 华立集团
## HOLLEY GROUP

浙江华立文化传播有限公司

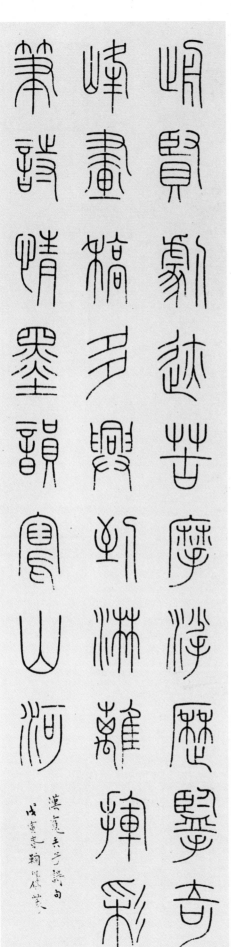

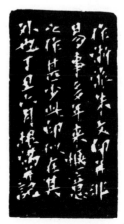

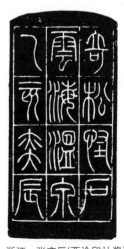

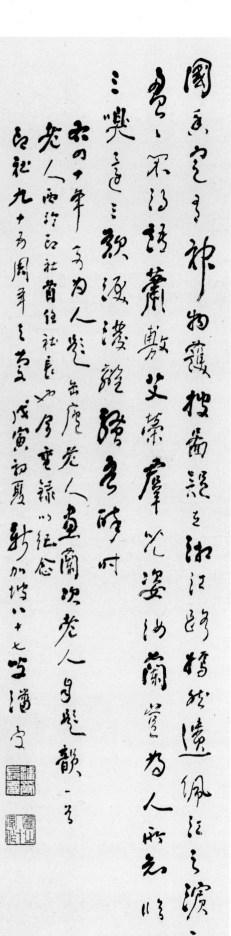

国之宝者为神物护持揽蕴怨之湖江路稿频远佩往之濒水
尝不为诗萧数艾荣摩花姿沙兰宝为人所知时风
三吸此三颁凌凌羅膝有醉时
老人画兰凶老人多此歈一章
老人西泠印社首任社长如今童禄以纪念
六十年为为人些岳鹿老人
己社九十五周年之为文
戊寅初夏 新加坡八十七叟 潘受

内蒙古・张 鹏
（西泠印社奖）

上 海・胡昌秋
（西泠印社奖）

重庆・傅 舟
（西泠印社奖）

阮堂先生春日詩

翰墨情緣重彌深竹栢真
梅花銅坑雪盃酒玉山春
明月千金夜青眸萬里人
篆煙曾結就樣屐不迷津

戊寅立夏羲巖金正昊書

韩国·赵贞礼(优秀奖)

日許封侯
吸風千萬戶剪圭何
說陶劉始得遊飲露
醉廊淳寀隔齋州聞

録李仁老先生詩
盧潭趙貞禮

日本·真锅井蛙
（西泠印社奖）

上海·唐存才(优秀奖)

上海·唐和臻(优秀奖)

浙江·羊晓君(优秀奖)

詩寫梅花月　茶煮穀雨香

字學懷素云水流心不競雲在意俱遲書法了如意到筆隨不波成心是上句景象笤箒不縮數筆而画是上句景象又云學漢魏晉唐諸碑帖各有還他神情面目不可有家在有我便俗遂統廢後會得衆長又不可無我在無家便雜戊寅孟夏六月於富春江畔鶴山東麓都遽夫故居鐙下羊曉君

梅亀更鑄刀魂
壯方寸能寫

日名心似鶴鲜
力罕金石篆光風

杭州西冷印社建社
九十五過筆忘拙粗
製但叫自貧

戊寅夏者

瓊東丘程光书
新嘉坡

新加坡·陈声桂(优秀奖)

青苔满误入藕花深处

风不动拂花香扑山之

但爱来归来必云满也

等人扫

西泠印社国际书展

声桂

泉
将
傳
餘
鬱
山
念
僅
存
詞
源
滓
鐘
片
骚
意
莫
蘭
辣
情
雲
坐
炳
帖
荒
蔓
水
繪
蛙
詩
成
還
難
幾
共
醉
矛
戟
埋

吳昌碩秋雪盦谷梅先生詩　景中

浙江·蔡树农
（优秀奖）

浙江·陈文明
（优秀奖）

福建·黄景中（优秀奖）

8

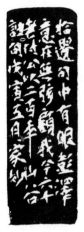

浙江·戴家妙
（优秀奖）

浙江·沈乐平
（优秀奖）

广东·周国城（优秀奖）

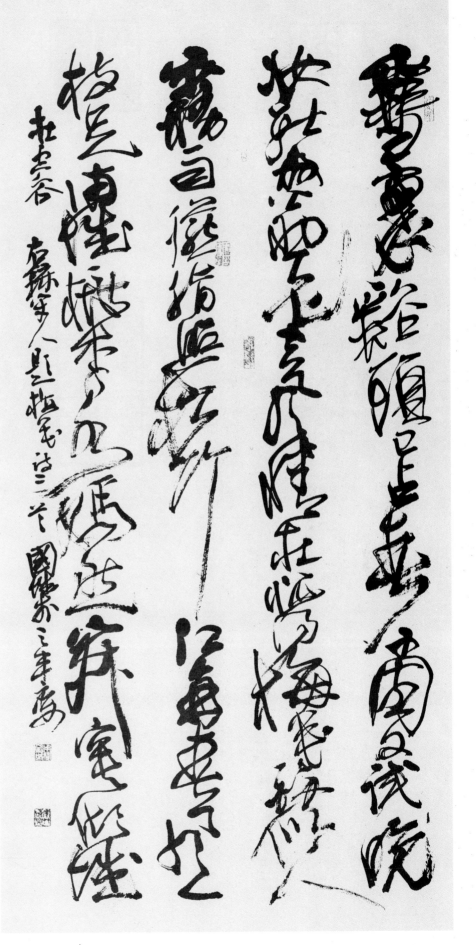

四川·唐国光
(优秀奖)

四川·陈明德
(优秀奖)

河北·赵继成
(优秀奖)

浙江·毛燕萍(优秀奖)

山东·马建钧
(优秀奖)

辽宁·梁洪伟
(优秀奖)

黑龙江·刘银鹏
(优秀奖)

浙江·沈　浩(优秀奖)

内蒙·李贺忠
(优秀奖)

内蒙·朝洛蒙
(优秀奖)

广东·梁晓庄
(优秀奖)

唐人诗律與其書法頗似皆以猿臂為之而古法則稍遠矣東坡先生書世謂其學徐浩以余觀之乃出於王僧慶耳但坡之用其結搆而中之偃筆又輒以其韻常山法吾松書自陸機陸雲創於右軍之前以後遂不復繼響楊景度書自顏尚書懷素少筆而溢為奇怪無王代襄荼之氣宋蘇黃米皆宗之書家學古未有不變者選自清董其昌書論 戊寅年初夏 正梅於深柳齋

江苏·柳正梅(优秀奖)

广东·赵永金
（优秀奖）

日本·今村光甫
（优秀奖）

大江東去浪淘盡千古風流人物故壘西邊人道是
三國周郎赤壁亂石穿空驚濤拍岸捲起千堆雪江
山如畫一時多少豪傑遙想公瑾當年小喬初嫁了
雄姿英發羽扇綸巾談笑間檣櫓灰飛煙滅故國神
遊多情應笑我早生華髮人生如夢一尊還酹江月
明月幾時有把酒問青天不知天上宮闕今夕是何
年我欲乘風歸去又恐瓊樓玉宇高處不勝寒起舞
弄清影何似在人間轉朱閣低綺戶照無眠不應有
恨何事長向別時圓人有悲歡離合月有陰晴圓缺
此事古難全但願人長久千里共嬋娟
二首

戊寅年初春淮北市張宇書

安徽·张宇（优秀奖）

13

白水满時雙鷺下 綠槐高

雲為一輝喧 酒醒門外三竿日

題真州乾氏溪堂 蘇東坡

臥看落南十畝陰 陵

問余何事棲碧山 笑而不答心

自閒桃花流水杳然去 別有

天地非人間 李太白羊峰答客

一鳥還 玉長沙西望長安

不見黃鶴樓中吹玉笛江

城五月落梅花 李白聽黃鶴

樓吹笛

林廬煙不起 城郭歲將窮雲

畫裏馬嘶庭醉客中不盡山

陵興天留憶戴石 陳後山雪

後黃樓崇真山居士

一徑沿居端蒼壁半塢寒

雲把泉石山前酒 馳不出門殘

花滿地無行迹 郭功甫訪

臨趣石枝 琅玕筆廳為畫

蘭雪霜更中看報醒而七三

不須攜筆去 賽对神

山盡在蜀 魚讚爵電氣

服庭推 碑同蝌蚪土尤蕪隸

故平張謙書催此之墨

題畫蘭三首

螺扁如佐枝連枝 圖花著

枝白鶴圓星梅是蒙了不同

白眼仰看蕭雲天

敷畫梅花云

八尺明雪人箏 搓舟把筆

畫荷洪陽烟波一斥五湖

芝芳夫香 題凝電前之圖

嘗寫碌題畫清四五

谿山無盡信烟籟茂樹廬光

遙青行裏暮人里...

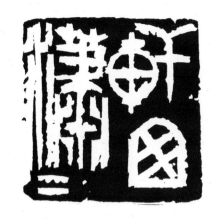

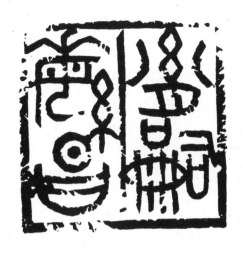

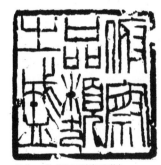

日本·井谷五云(优秀奖)

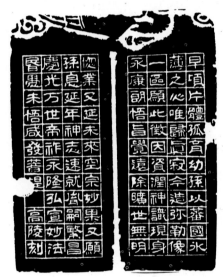

日本·大村高陵(优秀奖)

浙江·李兴祥(优秀奖)

内蒙古·包国庆(优秀奖)

瑞士·尤丽莎
(优秀奖)

韩国·金建杓
(优秀奖)

韩国·金荣垍
(优秀奖)

马来西亚·刘创新
(优秀奖)

上海·蔡毅强　　　(优秀奖)

浙江·王义骅
（优秀奖）

浙江·戚俭能

海鴻振矯翮
龍馬翔天風

戊寅清和之月 譚政民 书

江苏·谭政民

平生好奇顏穎眠七九八草迷魏晋趣合
意美丑推陳自出新 拙理堂窗香晓栽此卷
邻人三失择邻士
右录林散之诗 戊寅初夏 三吴□□樗翁主垂一

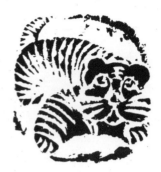

上海·林少华

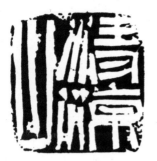

山东·候军强

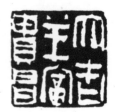

江苏·朱天曙

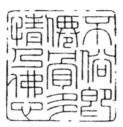

广东·陈远忠

楊開猿侶人為逃門散驚班書鷗鷥未衡

氷齒破卧羊不理石頭頑朝衣壘拆墨荷眼

自向營花菩說山

單衫禮斗龕紫門何事從人戀小言

王聖自知游已倦欠纔合俠道還淳致身徒

餘三儂篆計宇未酬十石恩窮巷風煙成歲

喜將芳年繫王孫

階賞廚董否阿娜不識天類喜若何壓陞禹

魔春自在當戀藜石雜和傷心昂果去年春

穿眼中台今夜夸記得空山松壁上腰閒日

出矶趺蘿

戊寅牽正月初五

蕭蒙年書之

晨閒無聊尋翻叢籍尋古詩六首崇尚不
已遂伏枕汕筆錄之以此自娛
鷄鶿寒日已消分明天不污簫韶欲開
報戶通灰管未淨風根繫隱瓢待命陽年顏
鬢在放生當世羽毛饒太平韜款摧千掌懸
趂飛鴉結螢朝
十年三滯長安春一樣日光千樣新顏倒簪
裾餘竈鬼等開符篆謝桃人罏薰知捲伏
前馬繼影從輕檻外身望得歲頭開采
靃微晲雪寫青昊
東閣前頭對擠時冥鴻合盡謝盛儀掛冠
已負真先輩引彎空招瓏攟師偶俗乘覓
勞去住疑人遁密故栖蓬但欵人眼春風過
百又寫焉大二詩

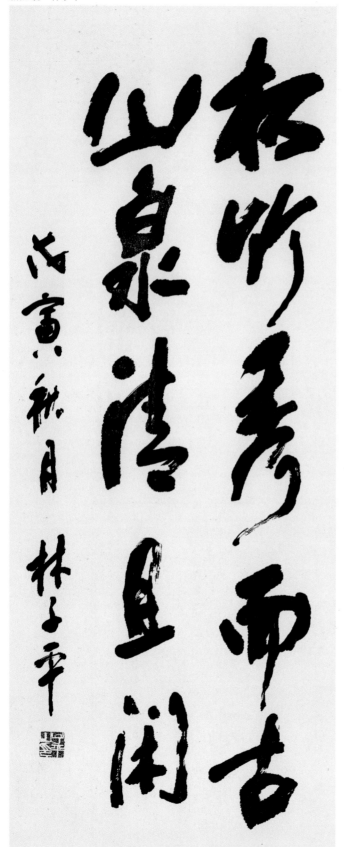

松声远寺而古
山泉清且閑

戊寅秋月 林子平

古壘草深埋戰骨荒
邨木岸帶炊烟今逢
聖化東漸日家喜遺
黎得晏眠

戊寅初夏錄陽村先生诗
楢軒崔賢玉

山东·马 明

广东·寿 山

山东·张 军

日本·小林松篁

韩国·裴情华

23

西泠山水清淑人多才藝書畫之外以篆刻名者丁鈍丁至趙悲盦數十餘人流風餘韵被于來葉言印學者至今西泠尤盛同人結社并勒

石勒鈍丁悲盦諸先生像為景仰觀摩之所名曰西泠印社：地與楊嶼相望近風景幽絕集資規畫刻於甲辰歲於洽山堂舍花本位置監繢

咸得其宜於是丁君輔之王君維季吴君石潛葉君品三修啓立約招攬同志入社者日益眾于壬子九月開社柎：秋：鶴咏流連詢雅集咸事此印

之佩見於六國著於秦咸於漢有官印私印之別刓玉範金間以犀角象齒述元時始有花乳石之製各以意奏刀而派分乳了諸人无

為浙派領袖浙派盛行于世社之立益有由來矣顧社雖名西泠不以自域秦重漢章與夫吉金樂石之有文字者無妝盡蓄以資博覽發

證多益善八其中如探龍藏有取之無盡用之不竭之藝嘗觀古人之印用以昭信故曰印信上而詔令文遂下至契約箋牘固不重之書畫

風雅亦必以印為重書畫之精妙者得佳印益生色無印輒疑為偽印之與書畫固相輔而行者也書貴既有社印社之設又昌可少哉予

少好篆刻自少至老興印不一日離精知源流正變同人謬重予社既成推予為之長予備員曩者諸名子惟与諸君商略山水間得以進德修

業不僅以篆刻自少至老與是則予之松章丹甲寅夏五月二十又二日安吉吴昌碩記并書

賈昊星敬錄於呼和浩特

山东·白　爽

江苏·霍宝华

内蒙古·贾文星

山东·郑志群

24

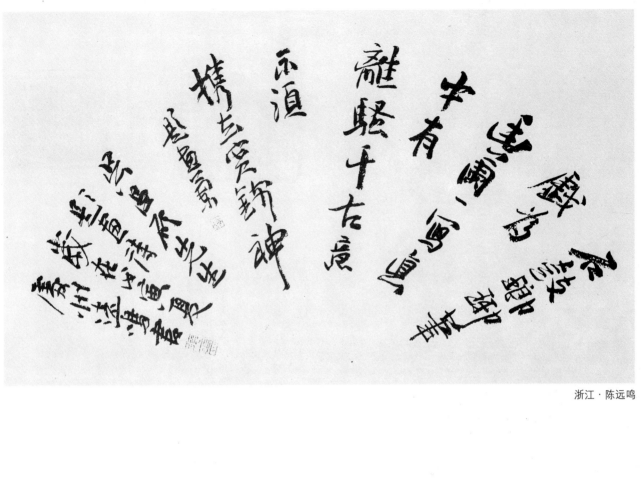

浙江·陈远鸣

銀不詩興菖蒲垂皂玉佐堪稱會龍
乐言情 會龍橋
花红柳綠碧水重齡墙隠隠菖中醉題釵頭鳳
一闞涇戚沈園又重崇 沈園
烏門青石竟墙廊
一隂通形影防乙己樞中覓吉鳳威章酒居
舊街凌乾坤丹馥飄雲游欽老東方首貼誉神州
震元堂
荊莽震古玖楓樺亭孤亭勵臣賜劍
殘良弓垂汗青 文蓮巻
草越明先生詩紀紹興勝迹
柯巖朱勇方書之

浙江·朱勇方

25

广东·宁树恒

山东·彭作飙

浙江·韩奇

浙江·马国庆

山东·郭方明

黑龙江·卢海娇

清溪清我心，水色异诸水。借问新安江，见底何如此。人行明镜中，鸟度屏风里。向晚猩猩啼，空悲远游子

凤英

新加坡·陈凤英

林间松韵石上泉声静裏

听来识天地自然鸣佩草

际烟光水心云影闲中观

去见乾坤最上文章

录菜根谭句戊寅初夏羽阳学人

韩国·金源得

举子问莒疆
曰如并州儿高
阳池在襄阳
疆呈云爱博
并断人妙
吾说新语
任延篇
吴庆胜书

浙江·吴庆胜

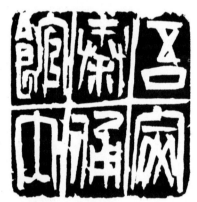

陕西·郑安庆

浙江·季琳

浙江·孙群豪

万壑杨梅绚紫
云帽湖佳品天
堪夸自作名烹
金堂啜每岁言
吟于在家明辉封话
思归痕一梦乡居
何事南官尚戋裙
家住载州东近断
鲥鱼正味美睽鲈
鱼
庆西冷印社首届国际书
法篆刻作品大展之行
菜藤孙群豪书

28

山季倫為荆
州時出酣暢
人為之歌曰山
公時一醉徑造
高陽池日莫
倒載歸茗酊
茗無所知復
能乘駿馬倒

浙江·戴 彦

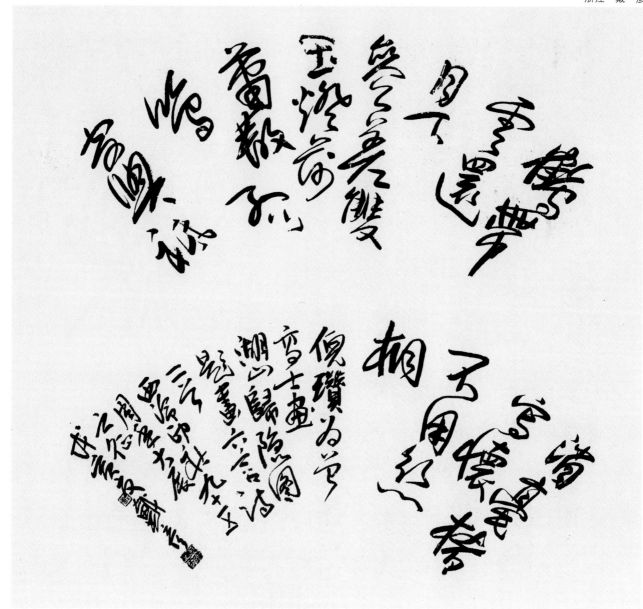

山东·索振华

江苏·沈晓军

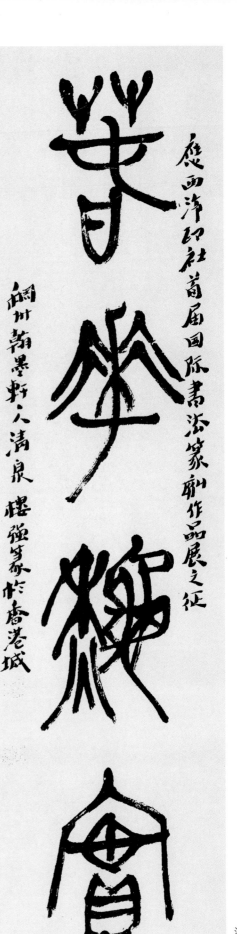

応西泠印社首届国际书法篆刻作品展之征

阔州翰墨轩人清泉楼强家于唐港城

浙江·楼　强

木棠之槎沙棠舟玉簟坐美浅

横中置宝斝载妓随波任去留仙人

龙海茫芒隐圣跻崖余詞翠岁月搥王空

搥世沅近兴酣落笔捶五堂清出嘲凌綠洲

地名窩窖马长至洋行志應票味凍

江苏·钱惠芬

30

江苏·杨 敏

上海·林志铭

二儀廓無隙萬物不能實
眇小七尺軀可容方丈室晨
興雖打頭夕偃猶舒膝小窮
有友憐大窟羣人恒趨之田
野眠動作何豪逸

戊寅立夏錄茶山古詩一首青山安秉喆

韩国·安秉喆

杜牧詩戊寅夏錦超書

香港·麦锦超

31

山东·孙光磊

山东·李印群

山东·毕和生

四川·胡尚敬

是故以之為己則順而祥以之為人則愛而公以之
為心則和而平以之為天下國家無所處而不當是
故生則得其情死則盡其常郊焉而天神假廟
焉而人鬼享曰斯道也何道也曰斯吾之所謂道也
非向所謂老佛之道也堯以是傳之舜以是傳之禹
以是傳之湯湯以是傳之文武周公文武周公傳之孔子
孔子傳之孟軻軻之死不得其傳焉
荀與楊也擇焉而不精語焉而不詳由周公而上
為君故其事行由周公而下為臣故其說長然
則如之何而可也曰不塞不流不止不行人其人火
其書廬其居明先王之道以道之鰥寡孤獨廢
疾者有養也其亦庶乎其可也

左錄唐朝文學家韓愈散文原道篇

戊寅年初夏於西蜀胡德齋尚敬

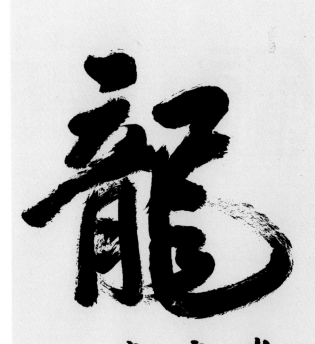

山东·陈　靖

山东·宿振福

台湾·王势聪

龍

歲次丁丑仲夏
書於新加坡
畫法中心講堂
何鈺峰

新加坡·何钰峰

江苏·杜志强

浙江·胡朝霞

清晨入古寺　初日照高林曲徑
通幽處　禪房花木深　山光悅鳥性
潭影空人心　萬籟此俱寂　但餘
鐘磬音　常建題破山寺後禪院　戊寅年王勢聪

广东·戎明亮

江苏·吴宏昀

韩国·金宝今

韩国·高岗

上海·都元白

广东·李 平

江苏·张东明

席罢海鸥何事更相疑
观朝槿松下清斋折露葵野老与人争
田飞白鹭阴阴夏木啭黄鹂山中习静
积雨空林烟火迟蒸藜炊黍饷东菑漠漠

王维诗一首

岁在丁丑春书于莫愁胡畔 金陵心佛

江苏·胡小明

宁夏·李洪义

山东·潘梦石

35

知主可名於大矣是以聖人能成其大也以其不自
大故能成其大執大象天下往～而不害安平泰
樂與餌過客止道之出口淡乎其無味視之不足
見聽之不足聞用之不可既將欲歙之必固張之將
欲弱之必固強之將欲癈之必固興之將欲奪之必
固興之是謂微明柔弱勝剛強魚不可脫於淵國
之利器不可以示人道常無為而無不為侯王若
能守萬物將自化　戊寅年春星斗書道德經於君山樂道堂

江苏·孙国柱

北京·吴砚君

上海·高申杰

江苏·姚冬喜

霞气宵光集潞阳
六桂兰丘猿啸暗游柘
八至本举舟广泽生
明月苍山参气体云
巾界见意夕日悲
秋夜人马载林之汇
怀古其一手垂书

河南·张 韬

我不時携杖歲月好已婿晨夕看
山川事悲也若微雨洗高林清飈
矯雲翮蕃伩物在義風都未
陽伊余何為者地勵徑珍得示
似有制素襟不可易用四日芳規
寔得久雄析終傾在歸丹諒我宜
霜柏

幽蘭生前庭含薰待清風清
風脫然至見別蕭艾中行关
杉路任道或能通覽惲嘗兒
壬寅畫晨見子

戊寅五月廿八
晚林翁之茗录陶淵詩於桑清
東海之清

上海·沈伟锦

安徽·徐无极

浙江·雪 野

浙江·林晓林

上海·倪宇明

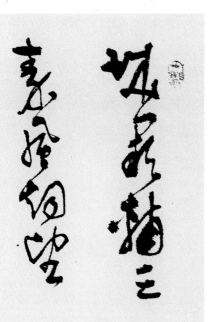

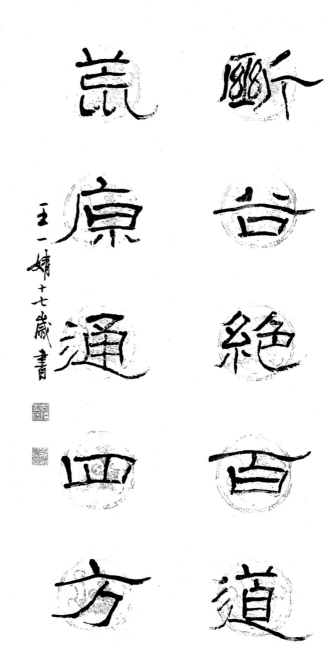

王一婧十七岁书

江苏·王一婧

39

山东·姜玉松

江苏·天雷

江苏·陈峰

覺聞繁露墜，開戶臨西園。寒月上東嶺，泠泠疏竹根。石泉遠逾響，山鳥時一喧。倚楹遂至旦，寂寞將何言。（中夜起望西園值月上）

梅實迎時雨，蒼茫值晚春。愁深楚猿夜，夢斷越雞晨。海霧連南極，江雲暗北津。素衣今盡化，非為帝京塵。（梅雨）

杪秋霜露重，晨起行幽谷。黃葉覆溪橋，荒村唯古木。寒花疏寂歷，幽泉微斷續。機心久已忘，何事驚麋鹿。（秋曉行南谷經荒村）

漁翁夜傍西巖宿，曉汲清湘燃楚竹。煙銷日出不見人，欸乃一聲山水綠。回看天際下中流，巖上無心雲相逐。（漁翁）

秋氣集南澗，獨遊亭午時。迴風一蕭瑟，林影久參差。始至若有得，稍深遂忘疲。羈禽響幽谷，寒藻舞淪漪。去國魂已游，懷人淚空垂。孤生易為感，失路少所宜。索寞竟何事，徘徊只自知。

凭寄還鄉夢，殷勤入故園。（零陵早春）

覺來窗牖空，寥落雨餘滴。良遊怨遲暮，末事驚紛擾。為問經世心，古人誰盡了。（獨覺）

柳宗元詩七首　戊寅端午時節　沙上人陳峰書

孤山寺北賈亭西，水面初平雲腳低。幾處早鶯爭暖樹，誰家新燕啄春泥。亂花漸欲迷人眼，淺草才能沒馬蹄。最愛湖東行不足，綠楊陰裏白沙堤。

唐白居易詩一首 戊寅春月李敬良書

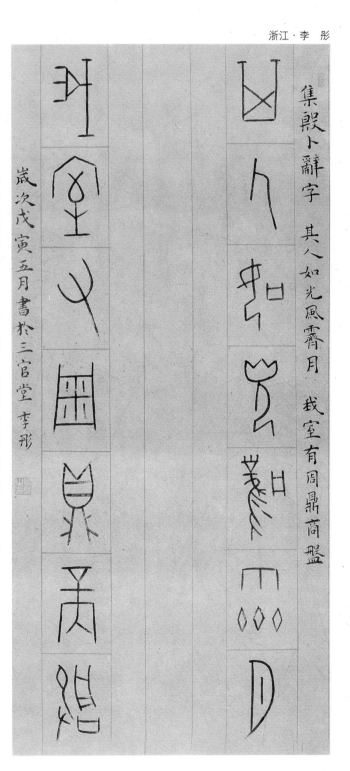

集殷卜辭字 其人如光風霽月 我室有周鼎商盤

歲次戊寅五月書於三官堂 李彤

安徽·方斌

上海·赵珊珊

日本·佐藤互

日本·山口松园

上海・蒋国良

此地曾居住今来宛似歸
可憐汾上柳相見也依々

惠学人

日本・小林惠

岳陽楼下水漫々猶上危楼傍遠村
緑树画橋烟雨外何盧鐘鼓渡南此
樹三陽　　何處巋黮湄南
地峰慎畫圖阿尋臺花興貴人

日本・福島桂子

43

上海·矫健

云南·王家宁

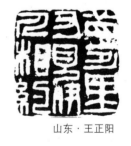

山东·王正阳

山东·范学刚

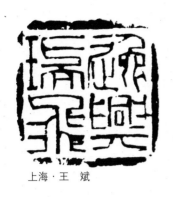

上海·王　斌

静�观群动真成爛漫歸
湯冰俱是水裘褐莫非衣
事或随時別心寧與道違
君能悟斯理語默各天機

戊寅夏崔鳴吉先生詩墨林李洙熙

韩国·李淑熙

蘭風戴芳潤
戊寅韻森
靦性多溫純

马来西亚·陈韵森

上海·李昊

45

河南·王忠勇

夜簟洁帖右

四眼两狂方之风
流贺季真吾等
知包呼我偏仙人
若妙杯中
物勤岂松以墓
金龟换酒处之招
怅浓进巾
芳酒忆贺监
右录庚寅诗三首
庚寅戈寅季夏月
王忠勇

上海·陈昱翚

上海·李圣欢

近藏成都人蒲永升嗜画
浪性真豪放如作活水得
二孙不之自黄居寀兄弟
临蒙之流以来笔乃死也
成以形方使之小升珊嗜笑金
左遇贝所画不择贵贱顷
刻而成嘗与余明寿宁院所
仙辞畅每夏上挂之高堂
素壁阴阴风裂人毛发
为立永升冬老失画二難
得而世之诚真吾曰乃以将時
董小追之常州戚氏書
世傳寶之如著壶戚之流可
謂所此卅寿之与永竹同年
雪浪也
元丰三年十月十日枕其洲
映皐亭元翰戏书

上海·李唯

上海·蒋英坚

黑龙江·胡大良

上海·李文骏

山东·王金刚

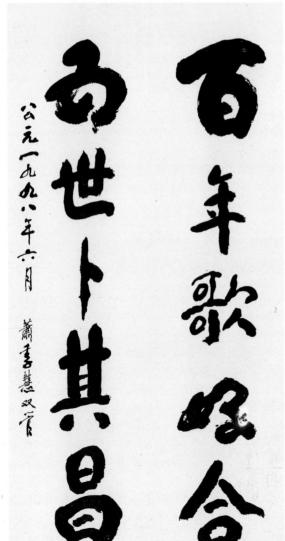

公元一九九八年六月 萧季慧双管

台湾·萧季慧

釋曰呼朋月畫一尊酒

左符晓勉為百歲人 晓勉書此

少酸同盡一頹然

中晉馬然百然人

浙江·楼晓勉

上海·黄建军

河南·毛国典

離離原上草一歲一枯榮野火
燒不盡春風吹又生遠芳
侵古道晴翠接荒城又送
王孫去萋萋滿別情 白居易詩草

鄭秀霞

香港·鄭秀霞

蓋世英雄棋一局

紫華富貴，未可永享虛心踏實一點更好參透人生
可惜在浮誘煽情色慾錢狂的大千世界清醒的能有
幾個呢 戊寅初夏於香港 戚谷華

香港·戚谷華

上海·王道雄

浙江·戴军斌

广东·陆泰泉

陕西·史建军

安徽·王亚洲

安徽·董建

浙江·楼建明

浙江·林邦德

江苏·吴炜栋

浙江·傅一平

日本·安元紫旭

上海·刘继鸣

浙江·叶廷荣

黄榆塞外但回頭不
覽飆能雨檻秋速返
遼闌長獻春相逢不
惜萬金裘

録潘阜先生詩
艸堂熊夫

韩国·李武镐

上海·沈建国

萬物變遷无定態一身閑適自隨時
年未漸省經營力長對青山不賦詩

李彥迪以年爲戊寅初夏書于金瑞凤

韩国·金瑞凤

黑龙江·范淳明

山东·王健强

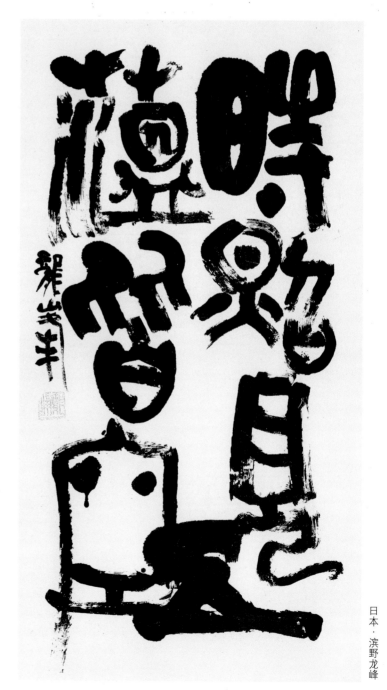

日本·滨野龙峰

54

上海·刘葆国

黑龙江·刑振国

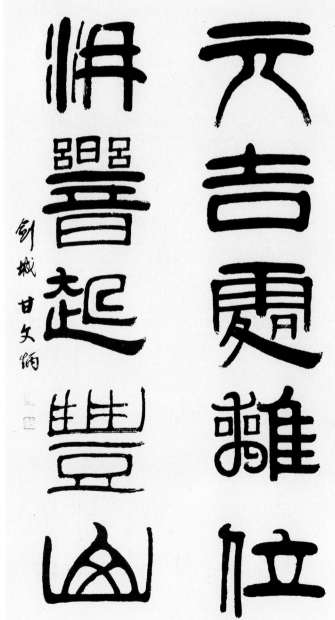

新加坡·甘文炳

宠辱不惊 看庭前花开花落去留无意
望天上云捲云舒 丁丑冬 纪民贞

新加坡·纪民贞

韩国·朴德龙

說劍北能事還勞府檄
徵侵星航積水驅馬戰
層冰曉月風樓笛寒天
雪舫燈官遊吾自倦世
事負韻丞

戊寅夏錄蛟山先生詩 水堂朴德龍

詩寫梅花月

茶烹谷雨春

黃壽耀

浙江·黄寿耀

江西
彭越晋

上海·陆祺炜

56

山东・马子恺

上海・左文发

江苏・王宗敏

天高雲淡　望斷南飛雁　不到長城非好漢　屈指行程二萬　六盤山上高峰　紅旗漫卷西風　今日長纓在手　何時縛住蒼龍

毛澤東清平樂六盤山　戊寅季春月陶坤元書

浙江·陶坤元

湖北·吳林星

湖北·吳有生

江蘇·仇高馳

山西·张广凯

辽宁·阎峻

江苏·芮作群

日本·都贵子

59

北字鐫鏡法相斯健蟠精鐵細蟠然如伊王顧夸淹雅開卷流傳昧亦知古印

天然應落工阿誰雙眼辨真龍徐官周顴成書在議論何殊夢囈中三橋制作

允儒沉步驟安詳意趣道何事陶庵印人傳不知待詔先其素六如居士最清

狂兩字當傳楷霓章想見冒良邇白日疾邪聊示鏡肝腸米公辨印撝仓沮

似真能判魯魚一咲清河矜的嗣齊造硬截古時書衡青王印本尋常硯北先

生少較量洞鑒端須胸次闌合將天眼讓蘇黃道君諸賈真現古可惜當無一

譜留若把雲墨鐫印級楊郎應是鄧元侯三璽累黑密年寶居然成譜意如何

慣他謬種流傳家滿眼姦邪倭態多襄陽六印出親鏤伯字能攻白玉堅祇恐

庸鏡玷名迹莫將嚴枝誚前賢冏家小篆即人存撝語迸多眼倩睿請觥然

真譜在那將鄧衛當雲門說文篆刻自分馳覺瑣紛綸衙耶知解得漢人成印

豪當知吾語了非私故人篆刻思離摩舒卷渾同巔上雲看到六朝唐宋妙伊

曾墨守漢家文　丁敬論印絕句十二首戊寅陽春雲山後學曉東書

上海
張勤賢

山東
張會利

江蘇·鄧曉東

新疆·吴德新

江苏·周时君

浙江·周永祥

稻草捆秧父抱子竹籃裝笋母懷兒此聯傳為清代某士子春郊漫步於田間與農夫

晤談農夫出上聯請對久思無以應歸途亦苦索未得入門與妻言適侍女在側哂曰此聯

何難一時傳為佳語此傳說中事亦餘開者嘉話公元一千九百九十八年五月歲次戊寅端午

前三日雍庠璩丼記於普陀山望海樓墨雲軒南總燈下侍硯者周洋督硯者錢兄阿路廿

陕西·郑墨泉

上海·陈理国

信者人之大寶也聖人
以兵食可去而信不可
去故自古國家將之信
義先止

戊寅春分
无庵先生嘉語
韩国·沈载荣

大德壬寅秋八月
予嘗過錢唐訪友生来
觀大滌漱
盖皆俗人俗勢
潘記衆輕見墨
此記衆輕見墨
功大焉余開士
潘倚剑

浙江·潘倚剑

韩国·沈载荣

上海·郑 涛

陕西·方永利

傾蓋何須早相忘道術親
幽棲春得所迷路致知津
江館當春暮林卷過雨新
休歌遠遊曲此別解愁人

丙寅夏驪象村先生詩 竹廬呂星九

韓国·呂星九

浙江·徐文平

63

十围龙竹高於树
五色神芝秀结拳
戊寅年台湾七十老人谢德芳书

台湾·谢德芳

高臺新曲賞深秋手
折黄苔對白鷗仰德
至今清夜夢月明時
復到中洲

钱塘堂源福

韩国·崔源福

四川
曾杲

上海·李志坚

故人具鷄黍 邀我至田
家綠樹村邊合 青山郭
外斜開軒面場圃把酒
話桑麻待到重陽日還
来就菊花

錄孟浩然先生詩
戊寅春一石鄭鉉淑

韓国·鄭鉉淑

新加坡·曾紀策

上海·武红先

四川
王道义

65

内蒙古
舍·哈斯喜贵

浙江·李惠明

銀句深别扬光烈
好侠东风篆古传

郭沫若诗晚晴西泠印社

郭学焕书

浙江·郭学焕

浙江·陆爱国

66

内蒙古·王云山

黑龙江·张跃飞

内蒙古·艺如乐图

内蒙古·刘朝侠

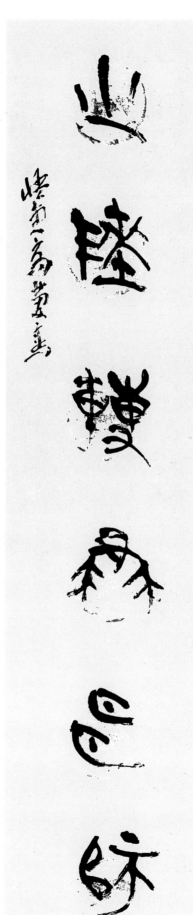

黑龙江·高庆春

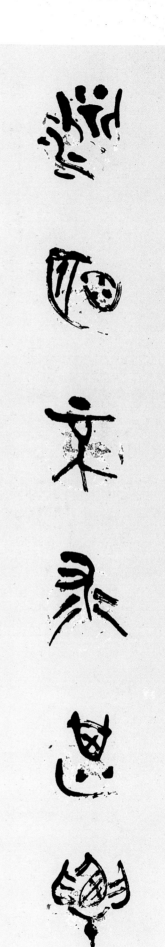

67

浙江·徐相忠

浙江·陈周杰

水龍吟 次韻章質夫楊花詞

似花還是非花也無人惜從教墜拋家傍路思量卻是無情有思縈損柔腸困酣嬌眼欲開還閉夢隨風萬里尋郎去處又還被鶯呼起不恨此花飛盡恨西園落紅難綴曉來雨過遺蹤何在一池萍碎春分三邑二分塵土一分流水細看來不是楊花點點是離人淚

蘇軾詞一首蔡雲超書

浙江·张正阳

天津·刘洪洋

湖北
刘光明

江苏·张少怡

林下泉腾沧海波浪自生

纹时有轻絮戏水遊

日暮天光霞一闕

青枝翠叶送遗覆光

夫爱此岭袖心肺空壕

爱成结辰纸拜尊荔正

幅丈长笺三斗墨弓短

抱长綫以烛起半如削

风声水声竹声

秋荷

板橋畫鳥秋亚畫扇

戊寅初夏 少怡書

安徽·杨少华

浙江·陈 民

辽宁·栾传益

浙江·洪 亮

余畫大幅必用大盆水興比性
相近也少陵云嬾性淺來水
比居又曰濯比水寫沙岸舻
明起手渭州威洪泉缫
比西比更無况瀟沭
雲夢之閒洞庭青三十
許月上此水月上無竹也
余少時讀書吳州之无窗
橋日在竹中閒夢潮去
則涌涌水淺沙湖
潮來則温沿歌沙緱薩
濯鮮而愛附有鱠臬
牧十作自汴中温出遊戲
北竹根短茶之閒少車集
也東坡一詩

堅椰蕉尖日攪巖氣朁
折遠击山入海高岸石如
雲上拒何手坼星躔步地
多嶋峨跏再撑沙陽
昌為摩
京隆此山運手与涎祇園奥樹
扶中派星瘴影孤噗海
潮吾此此閒鮢地文殊四
道心蒼子岳雞日為客
此心陪
半鐘桑番界連山斷
湘濤丹巖似峰合碧
樹花堆寫舜閒释之近
藍回覽跡逆
赤樣征檝句千巖薰食
港隆浮仍海巿疆塲
舊趣封龍户波中集
鮫人島上逢珠川尖怪玉
縹渺沙菩鉥垂
溟漾滂泉光緣凌冰斯
東嗇黨三五百三

山光忽西落，池月漸東上。散髮乘夜涼，開軒臥閑敞。荷風送香氣，竹露滴清響。欲取鳴琴彈，恨無知音賞。感此懷故人，中宵勞夢想。

歲在戊寅仲夏之月 錄孟浩然詩 吳彩珠

台灣·胡彩珠

陶弘景借人書隨誤改定米襄陽借書畫親為臨摹題跋印記往：亂真後並以真贗本同送歸之雖遊戲翰墨而雅有隱德 其士 山鳥每至五更喧起謂之報更蓋山中真率漏聲也余憶曩居小昆山下時梅雨初霽庭容飛鵂適聞庭蛙喧請以節飲因題聯云花枝送君蛙催鼓竹籟喧林鳥報更可謂山史實錄 其二 東坡琴詩云若言琴上有琴聲放在匣中何不鳴若言聲在指頭上何不于君指上聽可謂以琴說法

明人清言三則 海上偉俊書

上海·周偉俊

笑復明年秋月春風等閑度弟走從軍阿姨死暮去朝來顏色故

利輕別離前月浮梁買茶去去來江口守空船繞艙明月江水寒

琶已嘆息又聞此語重唧唧同是天涯淪落人相逢何必曾相識

辭無音樂終歲不聞絲竹聲住近湓城地低濕黃蘆苦竹繞宅生

朝秋月夜往往取酒遠獨傾豈無山歌與村笛嘔啞嘲哳難為聽

坐彈一曲為君翻作琵琶行感我此言良久立卻坐促絃絃轉急

下誰最多江州司馬青衫濕

戊寅春 董舜華

上海·董舜华

山东·张立涛

浙江·黄国光

半亩方塘一鑑開
天光云影共徘徊
問渠那得清如許
為有源頭活水來

錄南宋理學家朱熹詩觀書有感首

戊寅年初夏三峽鄭文雄書

台湾·郑文雄

江苏·马亚

浙江·俞文军

湖南·何 杰

冰肌玉骨歲莫
耐嚴寒獨与楳爲
友心丹等朮丹

戊寅蘇友泉

台湾·苏友泉

子五洲遍心根在華夏愛國報軒轅人生自寶貴要正世界觀不貪索耿樂志在多奉獻
倫成習慣不賴遺傳智成器在後天育人德智體品學求優兼不可空有志本領學全面
角勾股弦坐標解析式函數圖象聯數項組方程未知式中含根有幾多求聯立解幾元
無機萬變生物細胞元動植微種繁基因全息律人工用天然掌握文史哲人文正觀點
濟創榮繁發展生產力改革導於前歷史人民寫無數英賢傳師古為今用精取諸子言
義洪秀全甲午殉丁鄧戊戌失康譚鄒容浩氣在秋瑾義凜然英烈照汗青革命主義堅
豪史上先世驚瓷超玉歐亞絲路連造紙替竹帛印刷活字版火葯顯威力航海磁指南
撞探微觀原子和平用衛星九霄旋信息世界新人乘太空船學文承華章益領風騷巔
篇成古典西游紅樓夢三國水滸傳現代文華裁五四開新端魯迅征腐惡沫若展新篇

成在明天

中華千字歌

戊寅年孟夏於樂平

華繼生書

江西·华继生

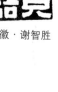

陕西·李利春

安徽·谢智胜

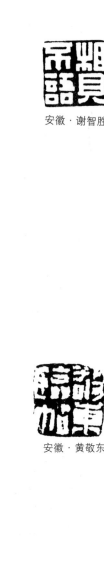

安徽·黄敬东

浙江·朱大焱

浙江·陆一飞

浙江·管 琳

河北·冯宝麟

湖南·刘明中

湖北·陶建华

重庆·苟 君

上海·卢玮

广东· 道国

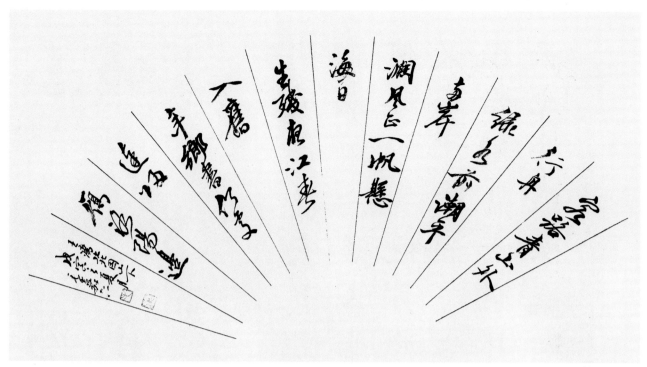

浙江·毛嘉仁

安徽·潘慧敏

仅有敵船為火所焚隨波而逝茋
兒善泅者數百皆披髮文身手持
十幅大彩旗爭先鼓勇溯迎而上出
設抋鯨波萬仞中騰身百變而旗
尾略不沾濕以此夸能
江干上下十餘里間珠翠羅綺
溢目車馬塞途飲食百物皆倍
穹常時而僦賃看幕雖席地
不容閒也　周密　觀潮

錢塘觀潮自古盛事而此
篇聲驅千騎疾氣捲萬
山来　天門山潘慧敏書

秋風蕭瑟天氣涼　草木搖落露為霜　群燕辭歸鴈南翔　念君客游多思腸　慊慊思歸戀故鄉　君何淹留寄他方　賤妾煢煢守空房　憂來思君不敢忘　不覺淚下沾衣裳　援琴鳴絃發清商　短歌微吟不能長　明月皎皎照我牀　星漢西流夜未央　牽牛織女遙相望　爾獨何辜限河梁

錄曹丕詩燕歌行一首戊寅孟夏張崇印

辽宁·李继东

浙江·楼吾林

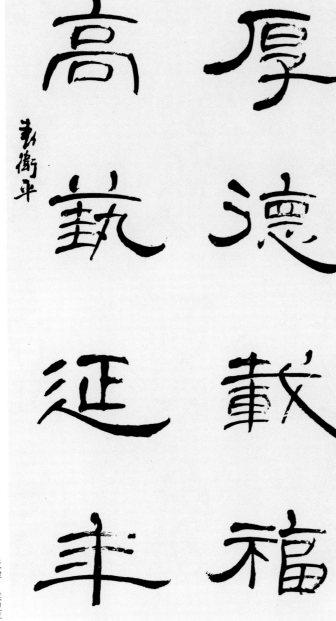

天津·袁卫平

湖北·程明

81

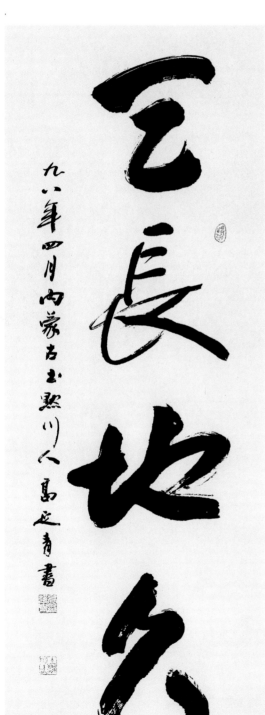

内蒙古·高延青

浙江·于锺华

湖北·杨晓琳

辽宁·刘发林

浙江·陈宣蔚

山东·王步强

才饮长沙水，又食
武昌鱼。万里长江横渡，
极目楚天舒。
不管风吹浪打，
胜似闲庭信步，
今日得宽馀。子在川上
曰：逝者如斯夫。
风樯动，龟蛇静，
起宏图。
一桥飞架南北，

李靖唐儉瘞鶴懷恪馮宿不空和尚雲麾將軍馬君起浮圖

羅周敬諸碑則尤而通古通今若夫人手出敘則萬不可

誤平

書體既成欲為行艸書博其體則學閣帖次及宋人書曰

黃山谷家佳力肆而體足也勿頻學米蘇蔡呂眯于偏頗舉俗逮習

更勿誤學于趙董蕩為軟媚流靡一路若之迷津便墮于阿鼻牛

梨地獄無復超度飛昇之日其于名真書未成莫勿遽學于田董如飛

習之既慣則終身不能為真楷也

戊寅季三月二十八日闌秉無事遂摭董節錄康言為廣藝舟

雙楫奈何久不作書未能佳也三晝盧主人炳訓

浙江·史 波

河北·郑振国

浙江·方 芳

夫才與德異而世俗莫之能辨通謂之賢此其所以失人也夫聰察強毅謂之才正直
中和謂之德才者德之資也德者才之帥也才德全盡謂之聖人才德兼亡謂之愚人
德勝才謂之君子才勝德謂之小人凡取人之術苟不得聖人君子而與之與其得小
人不若得愚人何則君子挾才以為善小人挾才以為惡挾才以為善者善無不至矣挾
才以為惡者惡亦無不至矣愚者雖欲為不善智不能周力不能勝辟如乳狗搏人人得
而制之小人智足以遂其奸勇足以決其暴是虎而翼者也其為害豈不多哉夫德者
人之所嚴而才者人之所愛愛者易親嚴者易疏是以察者多蔽於才而遺於德自古
昔以來國之亂臣家之敗子才有餘而德不足

敬錄司馬光德才說 丁丑年冬李鴻魁十二歲書於古楚

江苏·李鸿魁

浙江·王巍立

浙江·吴　泉

陕西·陈云龙

江苏·陈　宏

齋裏人長樂壁上雲山枕上詩

半唐齋答友人問

丁丑年仲秋佳節

古稀老人鄧禮

浙江·董大根

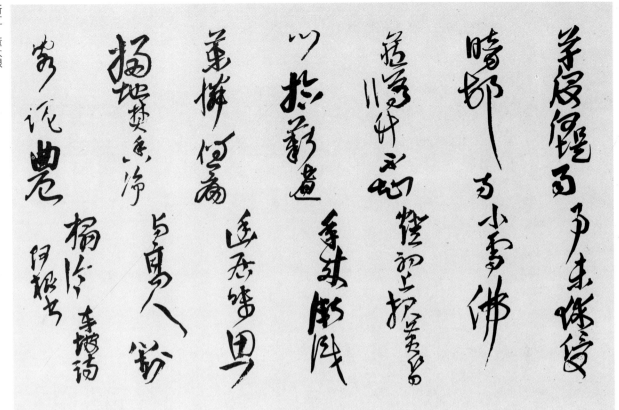

福建·邹礼

西湖堤上千條柳　許我平居繫
我情佳節尋常磨　好墨澄心殘
片寫縱橫年來治　史走西東白
鬖未添耳半蕭　忙裏不知茶味
苦閒看鴉背夕陽　紅少年問道
嚮岩東中歲湖頭　學種松著迷
常嬾丸作九悔　教磨墨太匆匆
學到老時識歲　寒種松不忘竹
千竿縱然湖上　書樓小子夜紫
頭天地寬齋閣　書如山亂疊硯
池薄暮覺潮　生初寒莫問敲窗
雪畫罷千竿　夜轉晴掃地焚香

西湖最盛，为春为月。一日之盛，为朝烟，为夕岚。今岁春雪甚盛，梅花为寒所勒，与杏桃相次开发，尤为奇观。石篑数为余言：傅金吾园中梅，张功甫家故物也，急往观之。余时为桃花所恋，竟不忍去。湖上由断桥至苏堤一带，绿烟红雾，弥漫二十余里。歌吹为风，粉汗为雨，罗纨之盛，多于堤畔之草，艳冶极矣。然杭人游湖，止午、未、申三时。其实湖光染翠之工，山岚设色之妙，皆在朝日始出，夕舂未下，始极其浓媚。月景尤不可言，花态柳情，山容水意，别是一种趣味。此乐留与山僧游客受用，安可为俗士道哉！

录袁宏道《西湖游记》。作者以官于个性，特色留与山僧游客受用，安可为俗士道哉。记著称，真情流露，具有清新灵动的风格。本文是其代表作之一。岁次戊寅阳春永华并识。

山东·翟永华

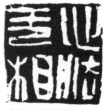

浙江·葛曙明

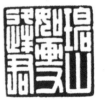

重庆·刘春梅

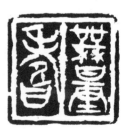

上海·陈玉兴

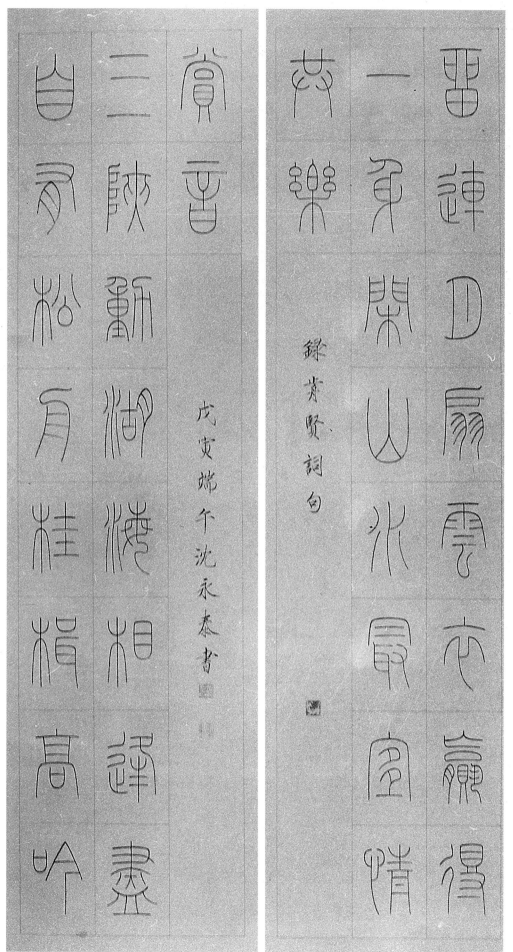

录前賢詞句

戊寅端午沈永泰書

黑龙江·汤忠辉

浙江·周振

無色聲香味觸法無眼
界乃至無意識界無無
明六無無明盡乃至無
老死六無老死盡無苦
集滅道無智亦無得以

真實不虛故說般若波
羅蜜多呪即說呪曰
揭諦揭諦波羅揭諦波
羅僧揭諦菩提薩婆訶
徐偉於佛齋

山东·徐伟

제종이이즉도롱그의 가희호샤 앙녕대군을 마자셜며
후야 일흘 호시ᄂ 져벽의 횐경호시 매 앙녕으 니쳐벽
흘도라가 ᄀ그아들 겨 나희 졍ᄀ을 범호시
니뎌간라 밋 졍빅 눈지 호야제 직괴말 아비를 셤라
밧긔거키 후물 쳥호매 샹이 글오샤 뎌 앙녕운 둉샤의
뫼즘믜 글씨 ᄆ믯 잇어 젹어
릭그어므그를 밧긔 방 호엿거니와 그 아들이 므스믈 릭잇ᄂ뇨

韩国·赵琼淑

巖前桂杖看雲起

松下橫琴待鶴歸

戊寅夏月　翻檢古今聯語　觀書句願　合丁酉龍泓先生印覽

並篆錄　以應西泠印社首屆國際書法篆刻大展之征

釋之曰　巖前桂杖看雲起

松下橫琴待鶴歸

山西太原　半月軒西　書應步汾畔百單柴石階禪房

浙江·麻献明

浙江·吕洪生

辽宁·许彪

广东·林润深

94

浙江·吴文胜

浙江·何涤非

山东·杨雯

上海·承文浩

浙江·丁国雄

重庆
杨瑾宁

甘肃·马世峰

堤边柳到秋已叶乱飘零剩江
细枝条想当日绿阴浓春去好今日里冷凄凄
秋蛇老风凄凄雨凄凄君不见眼前景已全非一
思量一两首不胜悲

弘一法师李叔同词秋柳戊寅夏群弟

香港·邓群弟

學書本旨自分明賓用還資淨性靈
若為獵名求利祿未曾舉步便迷
程習字原無捷便途期成端在下功夫
二分筆硯三分翰餘事還須廣讀書

錄吳丈蜀先生論書絕句二十 世峰書

96

浙江·吴德健

四川·赵恒缘

河南·刘颜涛

东风夜放花千树，更吹落、星如雨。宝马雕车香满路。凤箫声动，玉壶光转，一夜鱼龙舞。　蛾儿雪柳黄金缕，笑语盈盈暗香去。众里寻他千百度，蓦然回首，那人却在，灯火阑珊处。辛弃疾青玉案　陈杏娟

香港·陈杏娟

浙江·王惠定

江西·万建华

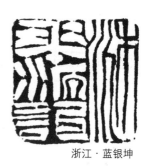

浙江·蓝银坤

北京·江　辉

或曰周子既以太極之動靜生陰陽而至於聖人立極莫偏

著一靜字何也曰陰陽動靜無妄無之如理氣分看則理屬

靜氣屬動不待言矣故曰循理為靜非動靜對待之靜濂

溪以中言性而本之剛柔善惡剛柔二字即是喜怒哀樂之

別名剛而善則怒中有喜惡則只是偏於剛一味蕭殺之氣

也柔而善則喜中有怒惡則只是偏於柔一味優柔之氣矣

中便是善言於剛柔之間認個中非是喜怒哀樂未發

又非是於剛柔之外認個中此中字分明是喜怒哀樂未發

之謂中故即承之曰中也者和也中節也天下之達道也聖

人之弟也圖說言仁義中正仁義即剛柔之別解　孔孟而

後漢儒止有傳經之學性道微言絕之久矣元公崛起二程

嗣之又復橫渠諸大儒輩出聖學大昌故安定徂徠卓乎有

儒者之矩範然僅可謂有開之必先若論闡發心性義理之

精微數元公之破暗也

戊寅夏習錄濂溪學案上　時霧氣滿天　江輝書於京華

98

安徽·徐明发

浙江·胡少石

湖南·胡紫桂

彼而卒莫消長也盖將自其變者而觀之則
天地曾不能以一瞬自其不變者而觀之則
物與我皆無盡也而又何羨乎且夫天地之
間物各有主苟非吾之所有雖一毫而莫取
惟江上之清風與山間之明月耳得之而為
聲目遇之而成色取之無禁用之不竭是造
物者之無盡藏也而吾與子之所共適
而笑洗盞更酌肴核既盡杯盤狼籍相與枕
藉乎舟中不知東方之既白
戊寅仲夏客西子湖畔夜不能寐遂錄前賦
於古湘子胡氏紫桂拭筆

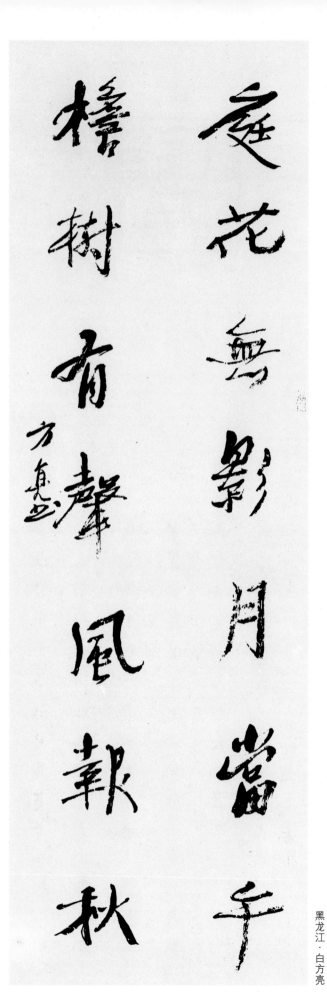

庭花無影月當午
橋樹有聲風報秋

方亮書

玉管停三疊金杯勸十分但
應期報主不用借離群州
盡驅鳴磧風高雁叫雲
平生四方志清夢又隨君

戊寅孟夏錄益齋先生詩於堂劉恩廷

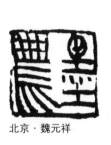

北京·魏元祥

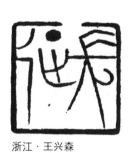

浙江·王兴森

浙江·金翔

群玉妃子在深下踏瑶臺月銀鑰冷動清韵瀹煙不隔雜浮信相逢共說歲寒盟笑我瓢

共酣脫帽姿磅礴拍手大叫梅花王五更憲前博山冷公鳳飛鳴酒初醒起來笑抱石丈

興致雪霜此跡離落媚月庵軒憲淡風生長元浸瓊玉圃安排合在水晶宮何酒吏

雅淡情眺來紙上照人清枝梢欲向風此動根干原浸葉下生幾簇芳姜雪妝點一彎新

東忠汉自墨梅 瓊姿只合在瑶臺誰向江南慶栽雪滿山此萬士前月明人下美人來寒依疏影

麻幾回開高啟咏梅花老夫奮有寒香癖坐雪枯吟耐歲終句到銷魂戞是夢月來歌枕

精神非不惜眼前達意無窮 自題墨梅

歲次戊寅年孟春壽坤書於東北邊陲鶴崗

黑龙江·尹寿坤

101

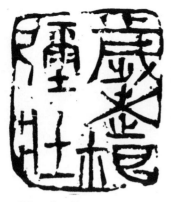

浙江·郑 频

韩国·吕元九

浙江·王 玮

雜樹臨官道芳池近驛樓
驪顏昔水遠隨意晚雲浮
竹密妨行馬荷開合泛舟
弘敞灌漑力千畝得油二

戊寅小滿錄蒙山先生詩過景陽池丘堂吕元九

洗觴来舊雨
流詠見高風

王玮

新加坡·许梦丰

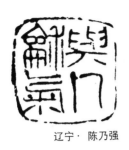

辽宁·陈乃强

浙江·金叶

寒雲先優玉女龐清光旋邈省即澗梅花大
庾嶺行卷柳縈章臺街裡飛於舞定随
曹植馬多情應逐謝莊衣龍山夢里無多逺
留待行人二月歸

玉籍生咏雪二首之一 戊寅三月 夢豐

韩国·李英姬

韩国·赵盛周

韩国·李一权

韩国·林炳奎

袭其怀紧状既断酒赋无续常绸缪
於结课每纷纶於折狱范张趋於往

九州牧使其岛薮孤映明川独擅青

图架卑鲁於前鍊布蹤三辅家驰叔

松落阴白云谁侣珊户推绝无与归
石运徙涼徒延折至於还飚入蔡寫

雾出槛兹帐空亏夜鹤怨山人去兮
晚猿惊昔闻投簪逸海岈今见邯鄲

绿雾缨於足南嶽狱嘲北陇怨笑列
悠争讒撰峰诔逸子之我欺患

无人以赴书故其林惭无盡湖愧不
欲秋桂遣飕杂雜摄月騁面山之逸

诚驰求来之素調令乃仪裝下巴浪
枕上京难悄投於绳闆或假步於山

届堂可使芳杜屏偏无耻於碧嶺
海寥丹崔重浮尘遊踯躅於蕙路污凍

池以洗耳宜偏岫悒抢苍開敛轻於
盛鳴湍戞来怀於帻口杜妄嘗於邻粉

端於足散絲暎頴或飞
以折纶乍低枝而扫迹請迴俗士駕

嗚呼湖通客　　孔德璋北山移文
武寅年之道　郑浩州某之書於寫余用宗毅

湖北·初亚东

韩国·李斗熙

韩国·徐东国

韩国·姜善球

浙江·周宗毅

鍾山之英草堂之靈馳煙驛路勒移山庭夫以獻介投俗之慄瀟洒出塵

之想度向雪以方潔千奇雲而直上吾方知之矣若其亭物衣皎疫外誇

千金而不畋雁栤其延湘固亦有焉登柞洛浦值薪歌柞挹子之悲

期始然來差菁黄及賓淡瞿子之心染或求惆朱公於之興乍廻逝以貞

氏院住山阿寂寒千載雖有仲而後賊何其謬哉鳴呼尚生不存周

子偽俗之士既文既傅亦亦史然而學通東魯習隱南郡鶴火草堂溢

巾北岳誘我松杜欺我雲鸞雖假容於江泉乃縱情於好跨其始至也風

情張日暠氣橫秋或歉幽人拉往或風欲排榮父拉許由傲百世洙玄柞

怒王孫不游狀空柞稱部歉玄柞道洪務光何足比涓子不歆傳及其鳴

翩入谷鶴害赴隴形馳勔豳散志變神爾乃偁軒帘火秋舉進上処艾製

而肥衍衣抗塵容而走狀林歉風雲懷具帶懎石泉咽而下怡榮柞懷

失順草木而如洩至具組金束絟畢

韩国·崔银哲

韩国·姜建羽

韩国·黄宝根

美国·崔寒柏

韩国·金富经

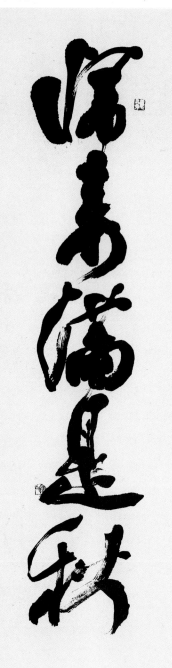

緣陰乍起幽煙氣祥
雲到羆豐如流廣求
神道離艱苦雀處長
庄納其幽

戊寅夏書古詩一首
律寫金富經

浙江·贺圣思

天津·曲世林

韩国·尹大荣

华 刺 烂 象
开 省 银 访
玉 光 堆 壺
树 潇 足 公
静 海 月
无 东 五
风 记 云
顷 得 深

录洪崖先生诗
小坡尹大荣

香港·陈更新

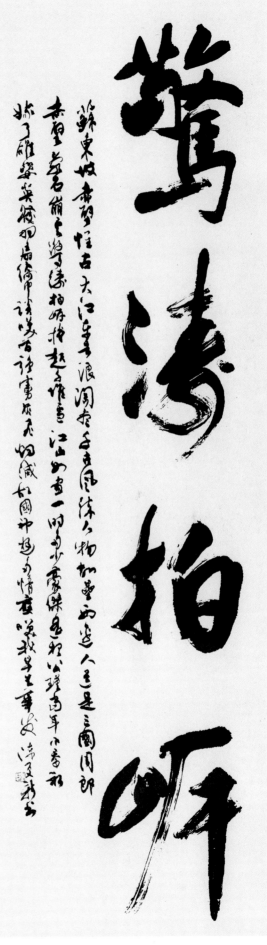

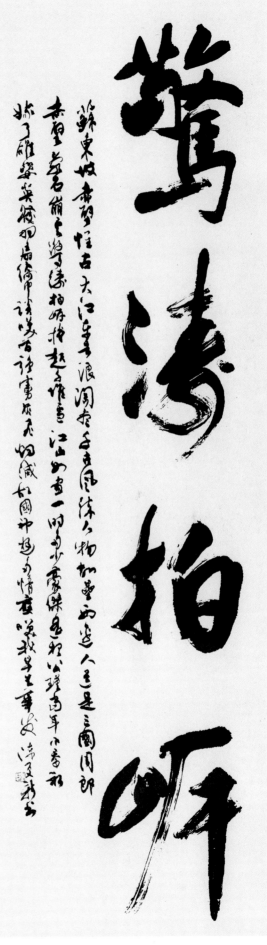

驚濤拍岸

107

夜雨连明春水生，娇云浓暖弄微晴。帘虚日薄花竹静，时有乳鸠相对鸣。

初晴游沧浪亭　苏舜钦

月落乌啼霜满天，江枫渔火对愁眠。姑苏城外寒山寺，夜半钟声到客船。

枫桥夜泊　张继

京口瓜洲一水间，钟山只隔数重山。春风又绿江南岸，明月何时照我还。

泊船瓜洲　王安石

七年不到枫桥寺，客枕依然半夜钟。风月未须轻感慨，巴山亦有老僧同。

宿枫桥　陆游

录江苏名胜诗四首

岁次戊寅荷月遁翁曹建平书于照馆

黑龙江·吕向阳

浙江·徐咏平

浙江·朱艳萍

浙江·曹建平

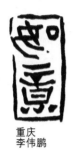
重庆
李伟鹏

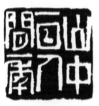
浙江·邬浙雷

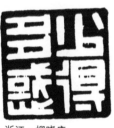
浙江·柳晓康

戊寅年春月书于杭州　厉世训

浙江·厉世训

浙江·夏建

昔楚之逐臣而後貴之也蘭蓋甚似乎君子生於深山叢薄之中不為無人而不芳雪霜凌厲而見殺其香愈不改其性也是所謂遁世無悶不見是而無悶者也蘭雖含香體潔平居蕭艾不殊清風過之其香藹然在室滿室在堂滿堂是所謂含章以時發者也然蘭蕙之才德不同世罕能別之予放浪江湖之日久乃盡知其族性蓋蘭似君子蕙似士大概山林中十蕙而一蘭也楚辭曰予既滋蘭之九畹又樹蕙之百畝以是知不獨今楚人賤蕙而貴蘭久矣蕙蘭之初不殊也至其發華一幹一華而香有餘者蘭一幹五七華而香不足者蕙蕙雖不若蘭其視椒樧則遠矣世論以為國香矣乃曰當門不得不鋤山林之士所以往而不返者耶

黄庭堅書幽芳亭

公元一九九八年春月七十一叟徐南蘭夏建書

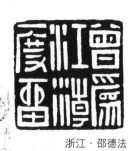

浙江·邵德法

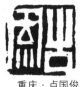

重庆·卢国俊

韩国·李仁镕

天陰離水夕烟生寒
食東風堅水明無限
滿船商賈語柳華時
節故鄉情

錄南孝溫先生詩 心松李仁镕

浙江·王海言

浙江·张华飚

河南·王永峰

浙江·吴一桥

河北·傅亚成

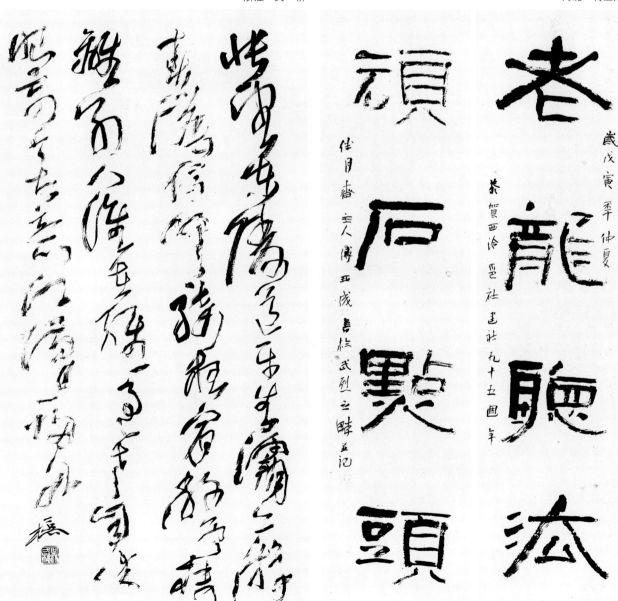

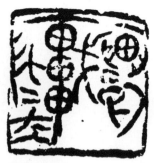

湖北·郑继鄂

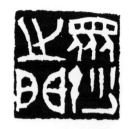

浙江·陈如生

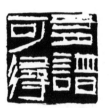

辽宁·苗德文

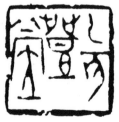

天津·齐　悦

浙江·来海鸿

浙江·吴雄飞

甘肃·童定家

浙江·田文蕙

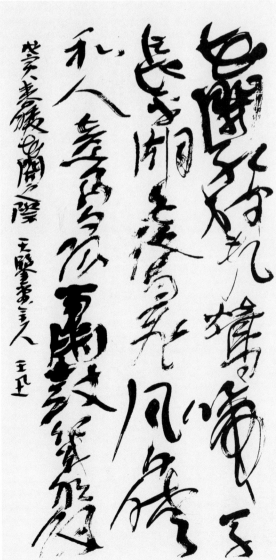

浙江·王迅

故乡香无际 江寺鸣曙钟
忽见沙之鸟 松埋云外峰

内蒙古·赵建东

浙江·盛苦心

戊寅初夏遐何昌贵

新加坡·曾广纬

集殷墟甲骨文 鸣和佳鲁鼓 洛徒为商盘

黑龙江·何昌贵

114

浙江·马文波

广西
唐恺之

蜀僧抱绿绮，西下峨眉峰，为我一挥手，如听万壑松。客心洗流水，馀响入霜钟，不觉碧山暮，秋云暗几重。

薛飞

江苏·薛飞

沧海茫茫几千里，将飞复住傍萝萝，团团西海若，次入太意浪洒心，飞去镜寒气独海，唐汝傍故乡书万里道二二开

辛巳陆剑荆诗戊寅孟庆星书

山东·孟庆星

115

贵州·秦良静

重庆·王昌明

重庆·郭计生

河南·王　晨

浙江·仇雪峰

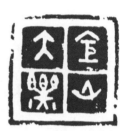

四川·朱晓京

浙江·吴　健

孤山寺北贾亭西，水面初平云脚低。几处早莺争暖树，谁家新燕啄春泥。乱花渐欲迷人眼，浅草才能没马蹄。最爱湖东行不足，绿杨阴里白沙堤。

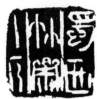

四川·潘锡仁

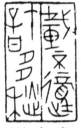

四川·方　晓

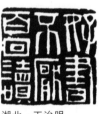

湖北·王治明

日本·上野有美子

浙江·陈　伟

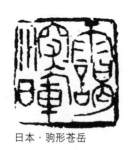

日本·驹形苍岳

浙江·宋大雍

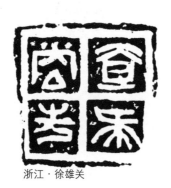

浙江·徐雄关

日本·久松苍云

此... ...
浙東
丁文蔚印始登堂
巨习冲龢一派張
天瀓三公出腕底
莫怕成败論癖横
金壽庵先生詩
印入四咏戊寅二月
鈔於燺六春畫

浙江·叶文龙

日本·爨 永

广东·孔繁兴

内蒙古·李建林

吉林·傅春来

求得金蝶渲室华
明珠照眼灿丹霞
甲壁坐重开新画
流派纷呈属大前
野山印派精能甚典
雅端庄并绝伦破
碎支离部不取摄
傅龙洁栗祸尊
迴異博流推主翁
军飛泰类母贯神

台湾·黄书墩

香港·郑慧琛

台湾·吕国祈

香港·虞彦文

香港·卢锦凤

台湾·吴耀辉

香港·郑天鹤

台湾·柳坤发

新加坡·胡财和

台湾·李宜晋

新加坡·陈振文

台湾·简壬癸

新加坡·何梅田

马来西亚·张 财

法国·伊 莎

美国·艾 伦

日本·三井雅博

日本·小池达昭

日本·吉田伯方

日本·吉村正隆

日本·居村敏

日本·中野正和

日本·中岛春绿

日本·平方研水

日本·多田龙渊

日本·小朴圃

日本·饭岛俊一

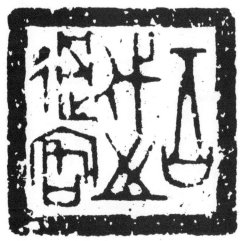

日本·佐川大羊

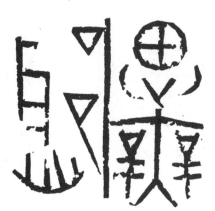

日本·丸山乐云

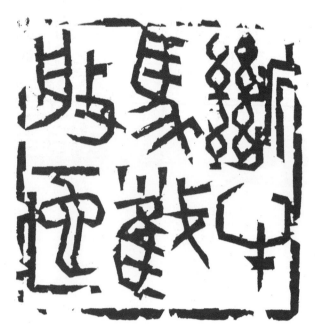

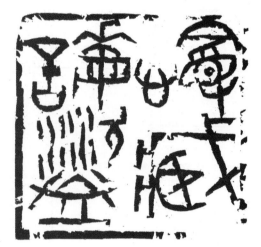

日本·长谷川归海

日本·大岛芳云

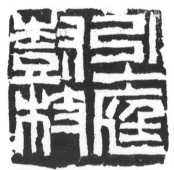

日本·所洞谷

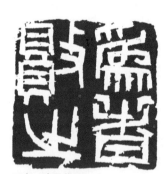

日本·边见仿崖

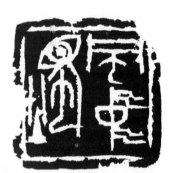

日本·石井磬水

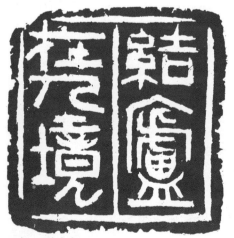

日本·川合东皋

日本·熊本晴文

日本·近藤南峰

日本·小林畦水

日本·伊佐治祥云

日本·玉木水象

日本·御手洗眉山

日本·酒居石庄

日本·榊原星卿

日本·市川雨仙

日本·喜多芳邑

日本·大原邦舟

日本·榊原晴夫

日本·田中绿翠

123

日本·大泽松谷

日本·东江顺子

日本·小宫汀兰

日本·南岳光云

日本·久末義山

日本·小川匪石

日本·迫水苑

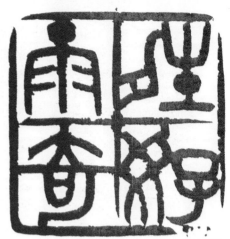

日本·伊礼香风

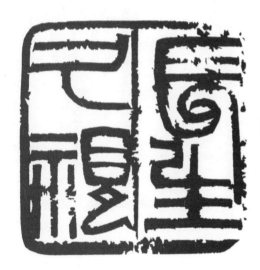

日本·比嘉南牛

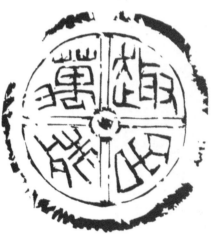

日本·仲西香蓉

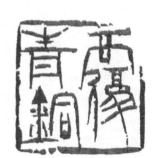

日本·渡边和琴

日本·大渊铁牛

日本·福田家山

日本·吉弘薰风

日本·柳桥紫鹏

日本·马场觅牛

日本·永田霁海

日本·山本小聋

日本·日野莲华

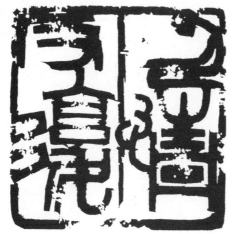

日本·桥爪西海

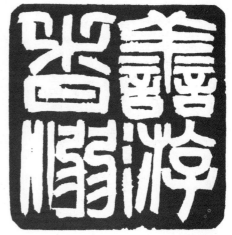

日本·楠田睦月

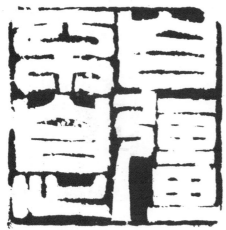

日本·伊藤绿石

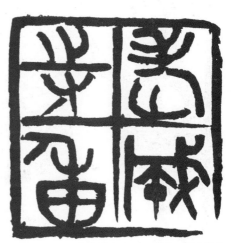

日本·山上桂仙

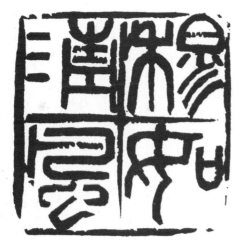

日本·和田益山

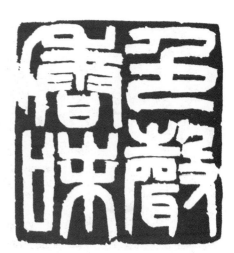

日本·上野南云

终　　审: 朱妙根
责任编辑: 姚建杭
特约编辑: 陈　墨
摄　　影: 周道民
责任出版: 张先富

出　　版: 西泠印社　中国东坡路90号　邮编: 310006
援　　助: 华立集团·华立文化传播有限公司
版面设计: 信天翁工作室
电脑制作: 杭州信天翁广告设计有限公司
印　　务: 浙江印刷集团公司
开　　本: 889 × 1194　　1/16
印　　张: 8.5
书　　号: ISBN 7-80517-304-4/J·305
定　　价: 98.00元